圖解
傳統藝術入門

五代
-
清

陳靜 著

U0061602

目錄

五代

907-960

藝術代表：繪畫

唐朝滅亡後，中國的土地上，各路人馬，誰也沒閒著，一直在打，打了五十多年，才又統一成宋朝。這五十多年，歷史上稱為"五代十國"，是標準的"亂世"，但藝術上，一點也不亂，還很繁榮。

藝術史判斷

中國古人最喜歡畫三類東西：山水、人物、花鳥。在五代，這三類畫都有了新面貌。

繪畫

顧閎中《韓熙載夜宴圖》—— 畫人物，也畫生活

　　《韓熙載夜宴圖》是一幅 "間諜畫"。畫中主人公韓熙載，是南唐（"十國"之一）高官，但皇帝不信任他。有一晚，皇帝派宮廷畫師顧閎中潛入韓熙載的家，正巧，韓熙載在大擺宴席、聽曲觀舞。我們不知道顧閎中躲在何處，但當時肯定不能作畫，《韓熙載夜宴圖》是他後來憑記憶畫出來的！

　　《韓熙載夜宴圖》是橫幅，長 3 米多，要徐徐展開來看。畫的是那天晚上的宴會情形，有些像今天的連環畫，畫面共分五段：聽樂、觀舞、暫歇、清吹、散宴。這五段之間，分別用屏風、床榻等作間隔，但又很自然地聯結在一起，構圖十分巧妙。

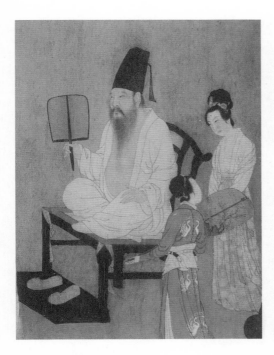

● 五代 顧閎中 韓熙
載夜宴圖（局部）

● 五代 顧閎中 韓熙
載夜宴圖
1- 聽樂　2- 觀舞
3- 暫歇　4- 清吹
5- 散宴

這幅畫上，人物的表情都很豐富。

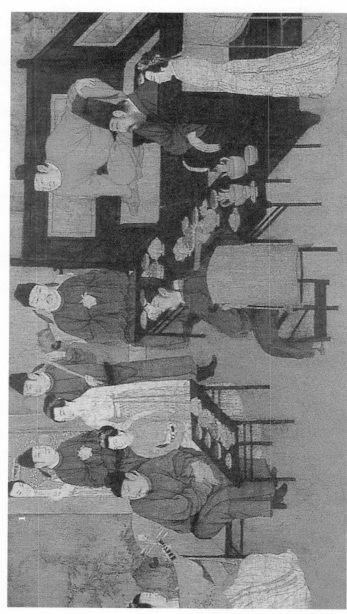

聽樂：歌伎剛剛撥響琴弦

1- 被音樂吸引來的女子

● 五代 顧閎中 韓熙
載夜宴圖（局部）

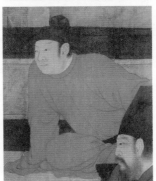

踞坐於床榻的賓客，傾
身向前，入迷傾聽。

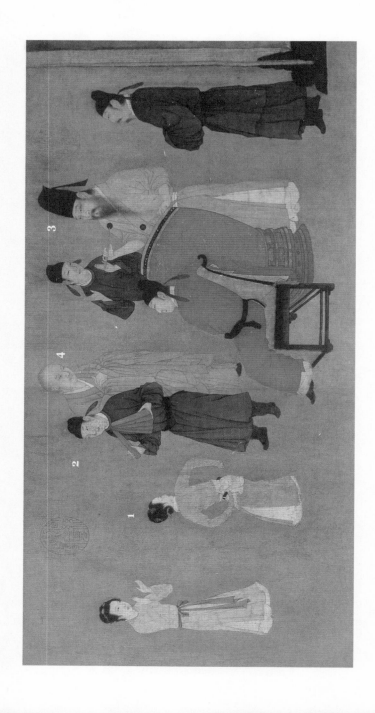

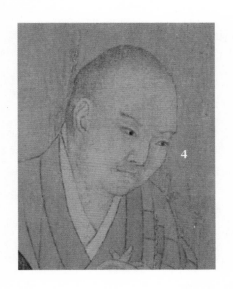

● 五代 顧閎中 韓熙
　載夜宴圖（局部）

1- 跳"六么"舞的舞伎
2- 韓熙載的門生拍板伴
奏
3- 韓熙載擊羯鼓
4- 參宴的和尚神情有些
尷尬

"荊關董巨"的山水畫

　　描繪自然風光的畫作，中國人叫做"山水畫"，西方人叫做"風景畫"。西方人的風景畫要畫"眼中的風景"，講究光線啊，明暗啊，總之，要畫得逼真。中國人講究畫出"心中的風景"，既要畫得像，更要畫得有味道。向這個方向努力的山水畫，五代明顯多起來。

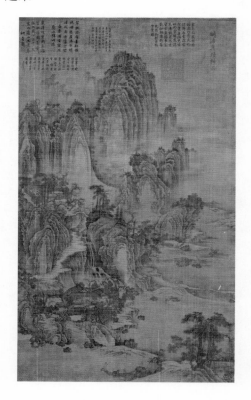

● 五代 荊浩 匡廬圖

　　五代最有名的山水畫家有四位：荊浩、
關仝、董源、巨然，後人合稱為“荊關董
巨”。他們均能創作巨幅山水畫，荊浩和關
仝，擅長描繪北方山川的雄渾氣勢；董源和
巨然，善於表現南方山水的秀麗多姿。

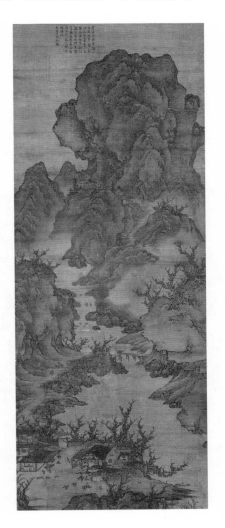

● 五代 關仝 關山行
旅圖

　　董源擅長用濃淡不一的墨點作畫。近
看，只有墨點，遠看，山水景物自然呈現。

　　董源生活在江南，他的畫充滿著江南的
濕潤氣息。

● 五代 董源 瀟湘圖

一舟正駛向岩邊，舟中
六人，身份各異，岸上
有人迎接。遠處有人在
張網捕魚。

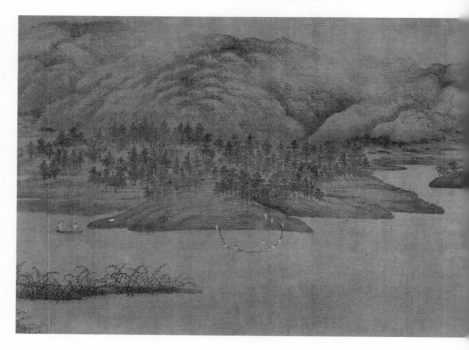

● 五代 董源 瀟湘圖
　　　（局部）

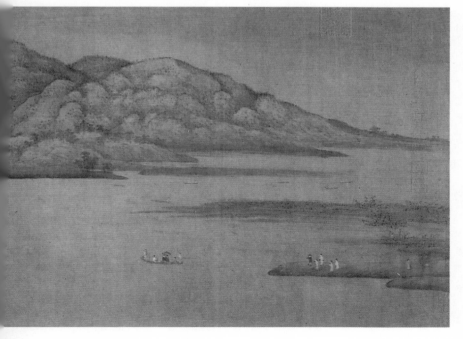

黃筌的花鳥畫

　　黃筌是宮廷畫家，畫禽鳥極逼真，而且色彩妍麗，有皇家氣象，被稱為"黃家富貴"。傳說，他在皇宮的牆壁上畫過六隻鶴，居然引來了真鶴。

　　今天我們只能見到他的這幅《寫生珍禽圖》，是黃筌教兒子學畫用的，但已經十分傳神了呢。

　　《寫生珍禽圖》共畫了十隻鳥、兩隻龜、十二隻昆蟲。

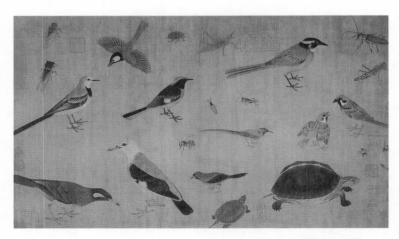

● 五代 黃筌 寫生珍禽圖

蟬、蜜蜂的翅膀是透明的。

龜、鳥的結構十分準確，體態特徵真實

生動。

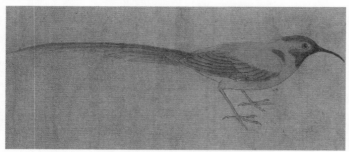

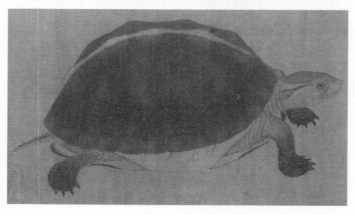

宮廷畫家

兩宋

北宋：960-1127
南宋：1127-1279

藝術代表：書法　繪畫　雕塑　陶瓷

中國歷史上，宋朝雖然是統一王朝，但疆域較小。

宋朝武力不行，打不過北方的金人和蒙古人，最後被蒙古人滅掉了。

但在文化上，宋代卻是絕對老大。不光在中國，在當時全世界也領先。

藝術史判斷

讀書好，書法、繪畫才會好。

宋代人的書法，追求個性。

宋代人畫的山水花鳥，是有感情的山水花鳥。

宋代的雕塑，塑的不是神仙，而是身邊的普通人。

宋代的陶瓷，追求美麗的顏色和造型。

書法

　　漢字是由線條組成的，這些線條包括：點、橫、豎、撇、捺。書法講究每個線條都要寫得有特點，比如一個點，要寫得有力量，就要像從高處掉下的一塊石頭。字和字之間要講究結構，這樣，整篇文字看上去才生動。唐代書法建立了法度，宋代則意在創新。

　　宋代最有名的書法家是：蘇軾、黃庭堅、米芾、蔡襄，簡稱“蘇黃米蔡”。這四人都做官，書也讀得很好，很有學問。宋人書法十分講究個性。“蘇黃米蔡”都認真學習過前代名家的書法，但是，都不願意當模仿者，做仰望狀。蘇軾就宣稱，自己的書法自出新意，不學古人；黃庭堅的行書完全走自己的路；米芾的筆法更是變化多端。

　　“自我來黃州，已過三寒食。年年欲惜春，春去不容惜。今年又苦雨，兩月秋蕭瑟。臥聞海棠花，泥污燕支雪。暗中偷負去，夜半真有力，何殊病少年，病起頭已白。春江欲入戶，雨勢來不已。小屋如漁

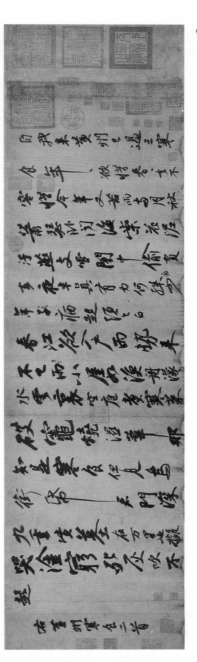

● 宋 蘇軾 黃州寒食
詩帖

● 宋 黃庭堅 松風閣
（局部）

舟，濛濛水雲裏。空庖煮寒菜，破灶燒濕葦。那知是寒食，但見烏銜紙。君門深九重，墳墓在萬里。也擬哭塗窮，死灰吹不起。"

這一年，蘇軾45歲，被貶在黃州（今湖北黃岡），正值寒食節，天氣不好，心情也不好，就寫了這首詩。仔細看，這些字充滿了寂寞。

"依山築閣見平川，夜闌箕斗插屋椽。我來名之意適然。老松魁梧數百年，斧斤所赦今參天。風鳴蝸皇五十弦，洗耳不須菩薩泉。嘉三二子甚好賢，力貧買酒醉此筵……"

黃庭堅與朋友去鄂城（今湖北鄂州）周

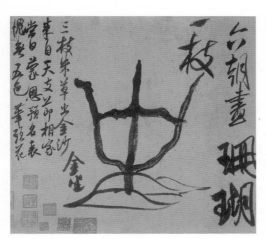

● 宋 米芾 珊瑚筆架圖

邊的山裏遊玩，在松林間的一座亭閣中過夜，陣陣松風陪伴著他們。這首《松風閣》寫的就是那時的心情。字的中間部分寫得緊湊，伸向四周的筆畫都很有力，這種寫法是黃庭堅的獨創。

米芾收到了名貴文物，十分高興，信筆記下，寫到"珊瑚一枝"時，乾脆畫了一枝珊瑚，還不盡興，又補寫了一首詩："三枝朱草出金沙，來自天支節相家。當日蒙恩預名表，愧無五色筆頭花。"

繪畫

在宋人那裏，竹、石、水、木、花、鳥，都越來越多地帶上了畫家自己的感情。梅、蘭、竹、菊被稱為"四君子"，文人們喜歡畫這四種植物，認為它們象徵著人的高尚品格，通過畫它們來寄託情懷。比如，南宋到元代的讀書人，特別喜歡畫梅花，因為梅花是冬天唯一盛開之花，處在異族統治的嚴酷環境下，畫梅花，就是要寄託不屈服的高潔情懷。

有一次，蘇軾畫了一枝紅色的竹子，有人笑話他，說，竹子怎麼能是紅色的。蘇軾回答說，竹子確實是綠色的，但是，那些人們常畫的墨竹圖裏，竹子都是黑色的，這就對了嗎？蘇軾的這種想法，代表了宋代文人繪畫的心聲：畫得逼真不算什麼，關鍵要畫出感受和風格。如果只看是否畫得像，那就跟小孩子的見識差不多了——"論畫以形似，見與兒童鄰"（蘇軾）。

頑強的竹子

　　看文同的這幅《墨竹圖》，自左向右伸
出一枝勁竹，這枝竹子倒懸於懸崖邊上，為
了生長，它先是俯著向下，然後再仰頭向
上，充滿了頑強的奮鬥精神。蘇軾是文同的
好朋友，他說，文同在畫竹之前，先將竹子
的所有形態包容於心中，然後一揮而就，這
叫做“胸有成竹”。

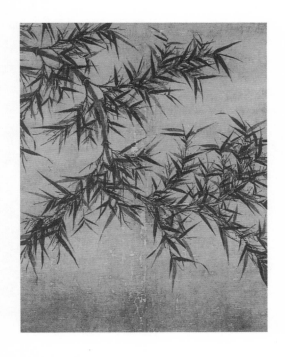

● 宋 文同 墨竹圖

充滿詩意的梅、蘭

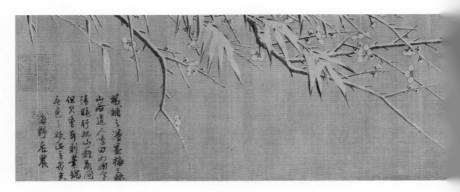

● 宋 揚無咎 雪梅圖

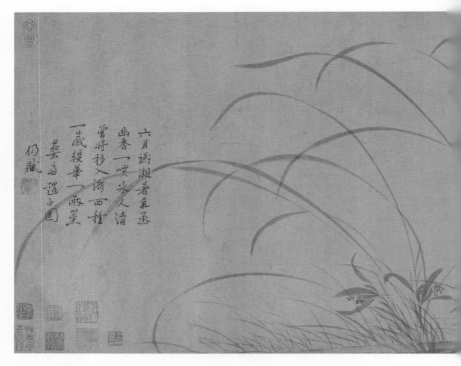

● 宋 趙孟堅 墨蘭圖

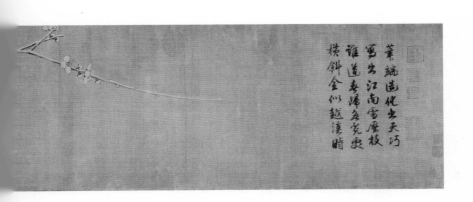

葉端遒化出天巧
寫出江南雪壓枝
誰道春瘅名党爽
橫斜全似越溪時

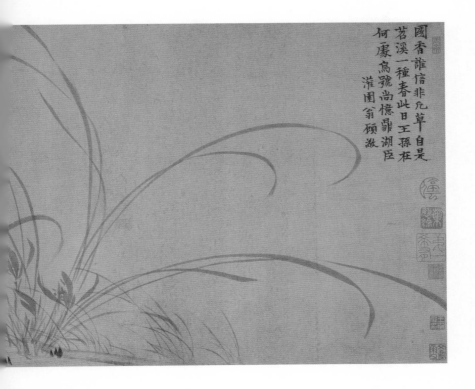

國香誰信非凡草自是
茗溪一種春此日王孫在
何廖為號尚憶罪湖臣
淮圃翁顧敬

飽含柔情的柳枝

柳條長長，在風中輕舞，像美人的長髮，充滿柔情。

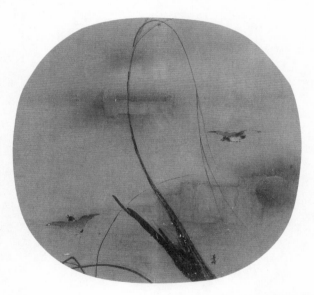

● 宋 梁楷 秋柳雙鴉圖

有趣的水

　　馬遠《十二水圖》畫了十二種水紋，各
不相同。以下為其中三種：

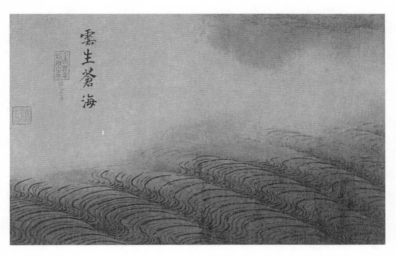

● 宋 馬遠 十二水圖
　　雲生蒼海

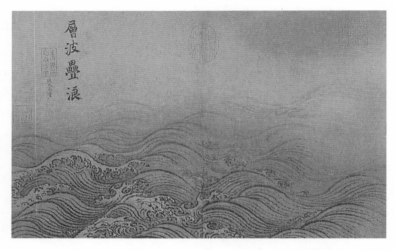

● 宋 馬遠 十二水圖
層波疊浪

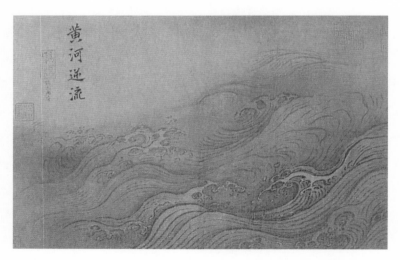

● 宋 馬遠 十二水圖
黃河逆流

生機盎然的小動物

　　秋天，風吹動地上的草木，一隻兔子突然闖入，驚動了樹枝上的兩隻山鵲，一隻驚飛於空中，另一隻站在樹幹上，向樹下的野兔啼叫抗議。這是大自然中多麼有趣的一幕啊。

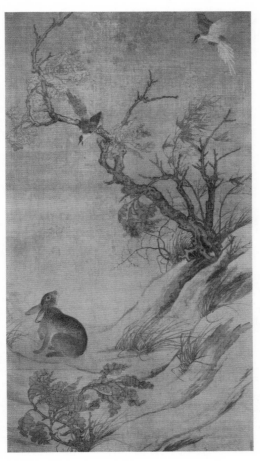

● 宋 崔白 雙喜圖

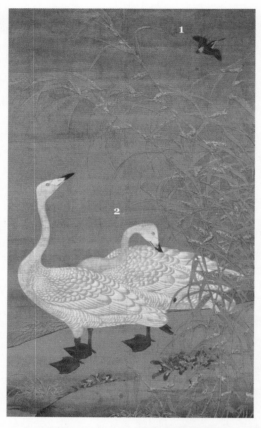

● 宋 佚名 雪蘆雙雁圖

1- 翠鳥
2- 蘆梗上的白霜

● 宋 佚名 山花墨兔圖

3- 墨兔仰頭嗅黍
4- 黍，北方人稱為 "小米"

　　山水畫的構圖有了重大變化。北宋延續
了傳統的構圖模式：畫全景，主體山川放在
中央。如郭熙《早春圖》，范寬《谿山行旅
圖》，李唐《萬壑松風圖》。

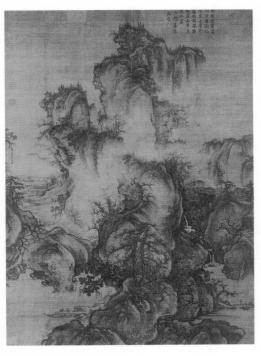

● 宋 郭熙 早春圖

● 宋 范寬
谿山行旅圖

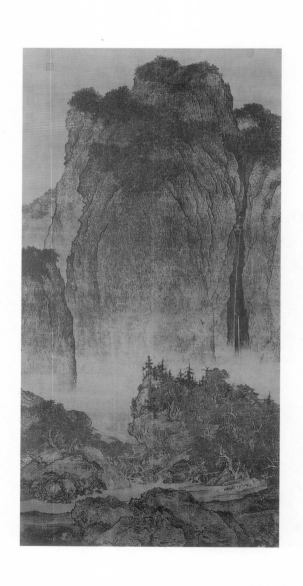

● 宋 李唐 萬壑松風圖

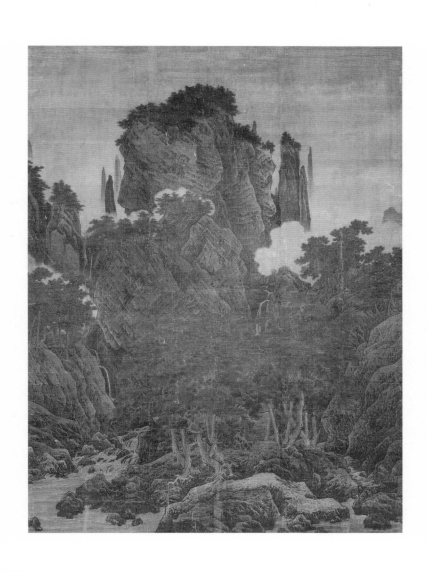

南宋，山水畫的構圖有了變化：主體山
水或在左邊，或在右邊，或者移到了邊角。
如夏圭《漁笛清幽圖》，馬遠《雪灘雙鷺
圖》，李嵩《月夜看潮圖》。

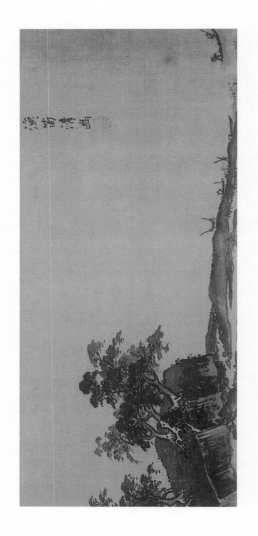

● 宋 夏圭 漁笛清幽圖

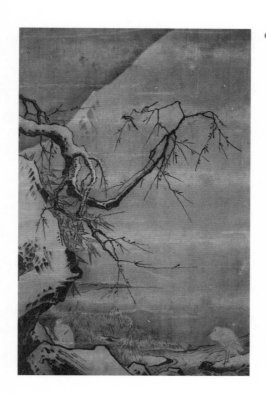

● 宋 馬遠 雪灘雙鷺圖

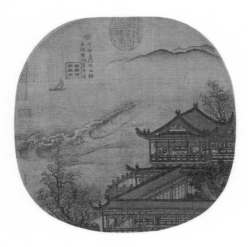

● 宋 李嵩 月夜看潮圖

張擇端《清明上河圖》

宋代商業經濟發展，都市日趨繁華，市民生活豐富多彩。在這一時代背景下，出現了歷史上最著名的風俗畫長卷——張擇端的《清明上河圖》。

在《清明上河圖》中，張擇端描繪了清明時節北宋都城汴京（今河南開封）的日常生活，與唐代人物畫相比，張擇端畫的是市井平民，而不是帝王、貴族或宗教人物。

《清明上河圖》高約 25 厘米，長 5 米多。展開這幅長卷，就會步入那個已消失在歷史雲煙中的繁華都市。

畫卷從汴京城的郊外開始，順著汴河一路展開，採用全景式構圖，畫了八百多個人物，五十餘頭牲畜，三十多座樓宇，二十餘艘船，二十多輛車轎。如此多的人、車、牲畜、建築，卻幾乎無一重複。行人中有官員、鐵匠、木匠、石匠、說書藝人、理髮師、醫生、算命者、貴婦、僧人、兒童、乞丐等，每個人的神態、衣著、動作都極為生動。船上的物品、鉚釘，甚至繫的繩扣都畫得一清二楚，令人歎為觀止。

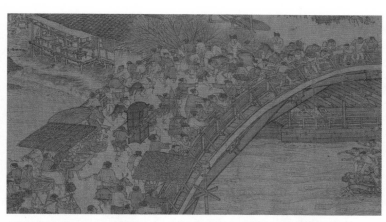

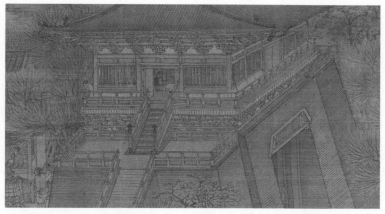

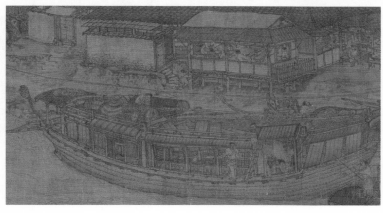

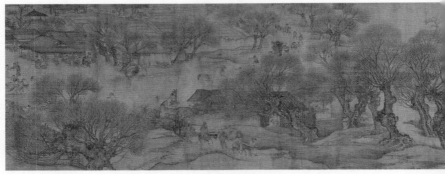

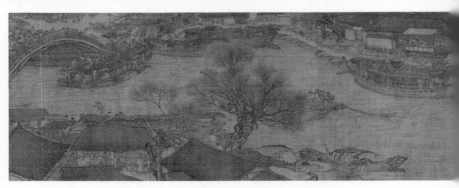

● 宋 張擇端 清明上
河圖（局部）

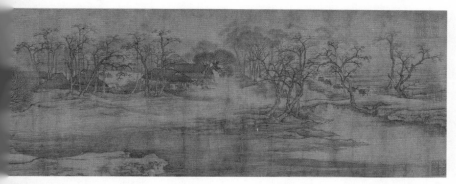

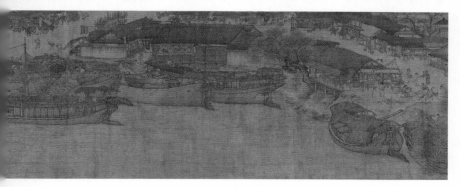

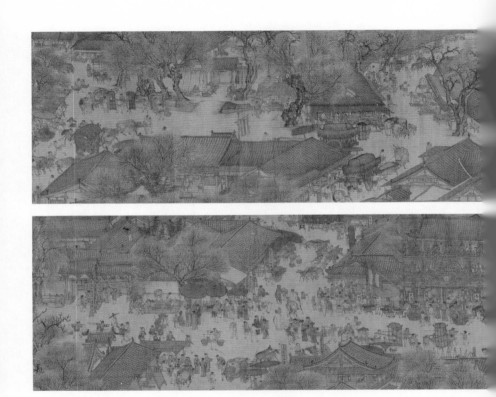

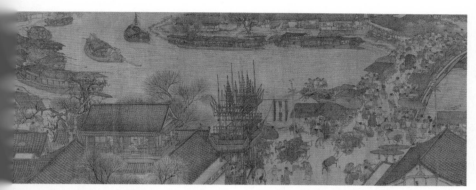
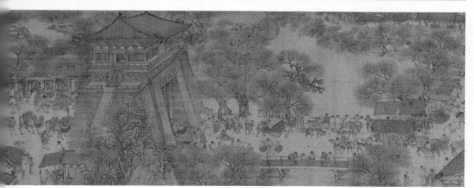

● 宋 張擇端 清明上
河圖（局部）

雕塑

　　中國古代，佛教雕塑最多。佛教來自印度，最初的佛像就仿照印度人的樣子，高鼻深目。可是，中國文化的同化性特別強，發展到宋代，佛教、道教、儒家，各種文化互相影響，佛教早已不是先前的那個印度佛教了。塑像也就有了變化。這些塑像不再是外國人，也不再像神那樣嚴肅，而是普通人的樣子，有快樂，有煩惱。好玩著呢。

　　在北方的易州（今河北易縣），有一座默默無聞的小廟，裏面有十六尊羅漢像，真人大小，彩色的。羅漢是佛祖釋迦牟尼的弟子，道行高深。但這十六尊羅漢，如果不穿僧衣，可不就是身邊的普通人嘛。

● 宋 易州羅漢像

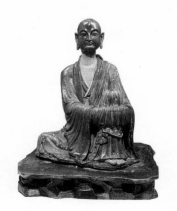

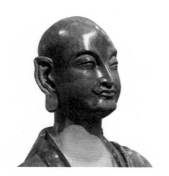

● 宋 易州羅漢像
（局部）

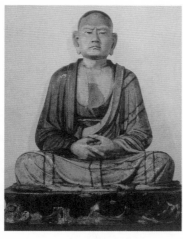

● 宋 易州羅漢像

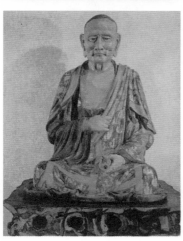

● 宋 易州羅漢像
這是個歷經滄桑的老
人吧！

　　四川盆地的大足和安岳地區的山上，有大量佛教造像，裏面有許多生動的面孔。最有名的是"養雞女"和"紫竹觀音"。

　　這位"養雞女"所處的位置是"地獄"。佛教認為，吃雞犯戒，所以，養雞也犯戒。可是，這位"地獄"中的養雞女，美麗而健康，她掀開了雞籠，兩隻雞正爭啄一條蚯蚓呢。

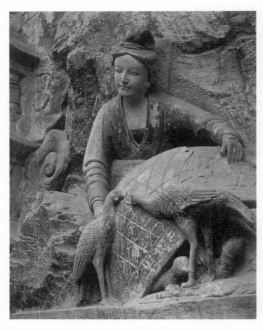

● 宋 重慶大足區寶頂山佛教石刻中的"養雞女"

　　安岳縣城郊區的塔子山上，古人開鑿了很多洞窟，安放佛教雕像。其中一個洞窟稱為"毗盧洞"，洞中有一座"紫竹觀音"，十分美麗，被人稱為"東方維納斯"。她背倚紫竹，坐在一張 3 米長的弧形荷葉上。

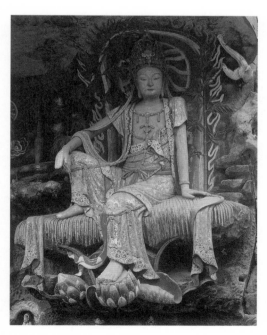

● 宋 紫竹觀音

陶瓷

　　陶瓷指陶和瓷，都是用泥土製成的，要燒製才可得，燒的地方稱"窯"。

　　宋代人的生活中，瓷器十分常見，喝茶、吃飯要用它，還可以當枕頭，做花盆，做花瓶。

　　宋代，全國很多地方都出產瓷器，不同的地方，泥土不一樣，產的瓷器種類就不同。所以，有汝窯、建窯、哥窯、鈞窯、定窯、龍泉窯、磁州窯、耀州窯等好多種，這些名字好多是因為瓷器的產地。如"汝窯"是在汝州（今河南汝州一帶），定窯在定州（今河北保定一帶），龍泉窯在龍泉（今浙江龍泉）。

　　宋代陶瓷最美在質地，溫潤自然。造型上多是弧度較小的曲線，較少銳利的轉折，花哨的裝飾性極少。

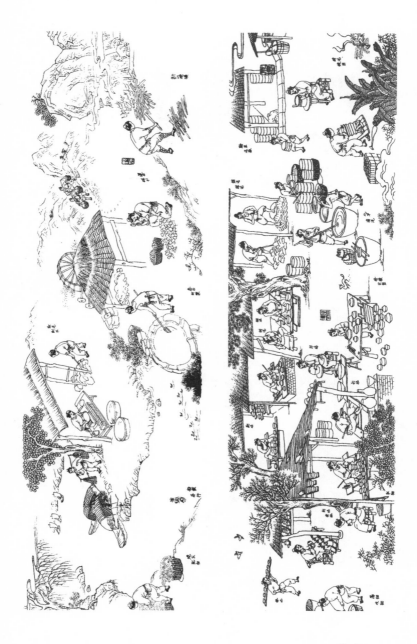

● 燒窯

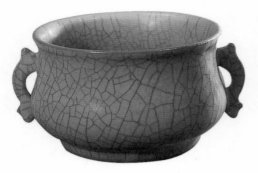

● 宋 哥窯 青釉魚耳爐

可以用來焚香。

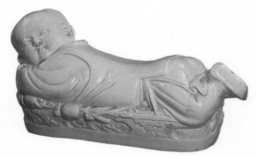

● 宋 定窯 孩兒枕

這麼硬，怎麼睡呢？據說是為了求子。還有個說法，瓷枕在夏天用，很涼快。

● 宋 汝窯 青釉瓷盤

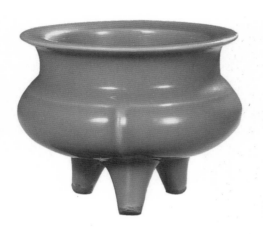

● 宋 龍泉窯 豆青釉
　三足爐

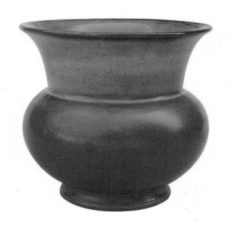

● 宋 鈞窯 玫瑰紫渣
　斗式花盆

● 宋 建窯 黑釉兔毫
　茶盞
　日本人最喜歡。

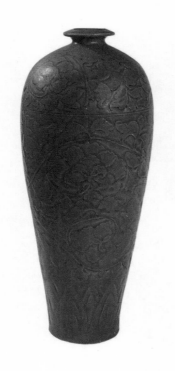

● 宋 耀州窯 青瓷牡
丹萱草紋瓶

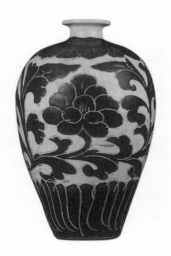

● 宋 磁州窯 牡丹葉
紋梅瓶

這種帶黑白花紋的
瓶瓶罐罐，是宋代
老百姓常用的。

窯變——美麗的錯誤

燒瓷器的時候，窯內爐溫變化，塗在泥土外層的釉料，就會發生變化，控制不好，燒出來的顏色就跟原來想的不一樣了，就成了"窯變"。鈞窯和哥窯的許多瓷器都是窯變的結果。

能變成啥樣？

有的變顏色，有的變樣子。瓷器最常見的是白色或青色，鈞窯就是變了顏色，變成玫瑰紫、海棠紅、茄子紫、天藍、胭脂等顏色。哥窯的窯變是變了樣子，燒的過程中，泥土和釉料之間耐火程度不一樣，哥窯的瓷器身上就有了好多裂紋。

噢，說白了，"窯變"就是燒錯了嘛。

元

1271—1368

藝術代表：書法　繪畫　陶瓷

中國歷史上，元代是疆域最大的朝代，橫跨亞洲和歐洲。建立者是蒙古人。這個馬背上的民族，橫刀躍馬，幾乎席捲了整個歐洲，歐洲王國被打得落花流水，就認為自己受到了上帝的懲罰，將蒙古人稱為"上帝之鞭"。

蒙古人打仗無人能敵，文化卻十分貧弱。他們瞧不起漢人，但華夏文化最終也成了他們追求的目標。

藝術史判斷

書法別開生面，趙孟頫創造了“趙體”
字。

寫字繪畫寄託情懷，文人畫風完全形成。

元代的青花瓷器，獨樹一幟。

書法

獨創"趙體"的趙孟頫

趙孟頫是宋代皇室的子孫，博學多才。可惜，他年輕時，宋朝滅亡了。他在元朝做了很大的官，但元朝統治者只是利用他的才華和聲望，並不信任和重用他。趙孟頫生活得很矛盾，只好躲到書畫裏面，尋找心靈的安靜。

趙孟頫將書法和繪畫結合得很好。他這種書畫合一的做法，對後世影響很大。

趙孟頫創立了獨具特色的"趙體"，這是一種新式楷書。趙孟頫之前，人們學習楷書，都去學歐體（歐陽詢）、顏體（顏真卿）、柳體（柳公權）。這三體都是唐代人創立的。趙孟頫的"趙體"字既有這三體的特點，又有自己的風格，還吸收了行書的一些寫法，學起來更容易。

趙孟頫晚年時，用大篆、小篆、隸、楷、行、草六種書體寫了《千字文》。這是其中兩句：龍師火帝，鳥官人皇。

● 元 趙孟頫 真草千
 字文（局部）

1. 草
2. 楷
3. 行
4. 隸
5. 小篆
6. 大篆

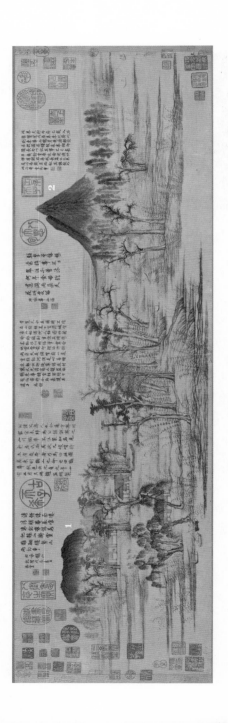

● 元 趙孟頫 鵲華秋
色圖

1- 鵲山
2- 華不注山

　　趙孟頫還是繪畫大家。他第一個提出來，書法和繪畫一樣，會寫書法就應該會畫畫。他用書法中"飛白"的運筆方式來描繪山石，用寫篆書的方法來畫樹木。趙孟頫畫的都是山野鄉村的山山水水，他深深渴望到這些地方去生活，卻沒有辦法。

　　《鵲華秋色圖》是趙孟頫畫給好友周密的，畫的是濟南的秋天。濟南有兩座山，一座鵲山，一座華不注山，所以叫做"鵲華秋色圖"。周密的祖籍是濟南，但他一直生活在南方，從未到過家鄉。趙孟頫恰巧在濟南做過官，遂畫此圖相贈。

1- 真實的鵲山

2- 真實的華不注山

繪畫

開宗立派 "元四家"

元代最有名的畫家,公推為四位:黃公望、王蒙、倪瓚、吳鎮。這四人均生活在南方,過著隱居生活,畫的都是自己日日看到的景色。他們創造了四種不同的畫風。吳鎮是平靜的;王蒙熱烈而不安定;倪瓚很孤獨;黃公望則平和寬厚。後世人畫山水,都要先模仿這四人。

黃公望的《富春山居圖》是一幅長卷,長 7 米多。畫的是杭州附近富春江兩岸的初秋景色。卷首起筆為江邊景色,然後是綿延起伏的山巒,中段幾座高高的山峰突起,最後結束於茫茫江水之中。畫面上約有數十座山峰,座座各具形態,數百株樹木,株株形

● 元 黃公望 富春山居圖

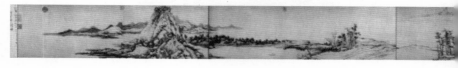

態不一。岸邊時見茂林村舍，水中偶現漁舟小橋。開頭的一段，樹、石、山安排得錯落有致，中段大片山巒起伏，近景一座高山似乎就在目前，山間村舍看得十分清晰，而後面的山巒則一座座漸行漸遠，一層層向左、向上延伸，最後與江水連為一體。畫面上時見大片空白，簡潔曠遠而又引人遐思。

黃公望，字子久，江蘇常熟人，本姓陸，過繼給了永嘉黃氏，據傳，他的養父在九十多歲時得他為子，十分高興，感歎“黃公望子久矣！”因此名黃公望，字子久。《富春山居圖》的繪製歷時數年，約於黃公望八十多歲時完成，是畫家的巔峰之作。

《富春山居圖》的流傳頗具傳奇色彩。這幅畫是黃公望為他的朋友無用創作的，無

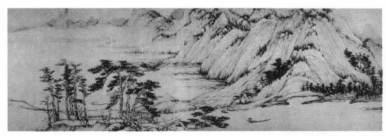

● 元 黃公望 富春山
居圖（局部）

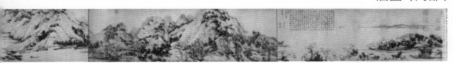

用特別請黃公望在圖上題寫了"無用"的名字，以明確其歸屬。在後世流傳中，明代著名畫家沈周、董其昌都曾擁有過此圖，到清代初年，流傳到了民間收藏家吳洪裕手中，吳對其珍愛備至，朝夕相隨，臨去世時，想將它燒掉，幸虧他的親人，從火中將這畫搶了出來，可惜已經燒去了卷首部分。全圖分為了兩段，前段短，只有半米多長，被稱為《剩山圖》；後段長，約6米多。這兩部分現分藏兩處，前段《剩山圖》藏於浙江省博物館，後段《無用師卷》則藏於台北故宮博物院。2011年6月1日，被分開的兩段圖，終於在台北"合璧"展出。

倪瓚創造了一種簡單荒寒的風格。他喜歡用極少的墨，來畫山水。畫面簡單到極致，顯得十分蕭瑟。這種蕭瑟的風格，後世很多人去學，但都學得不像。因為，太難學了。

元四家中，王蒙畫的山很特別，線條好像糾纏到一處，往上升起，墨用得很濃，很有力量。畫面是不平靜的，好像一個內心充滿躁動的人。

吳鎮畫面淳樸天真，充滿野逸之趣，喜歡畫"漁隱"題材。

● 元 倪瓚 六君子圖

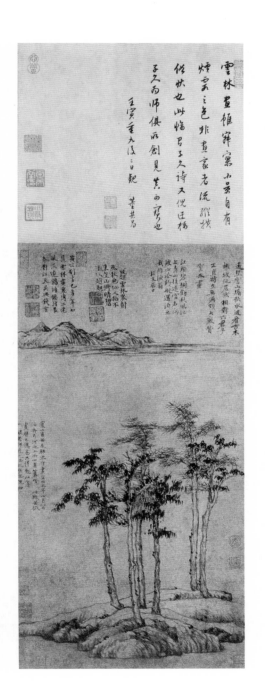

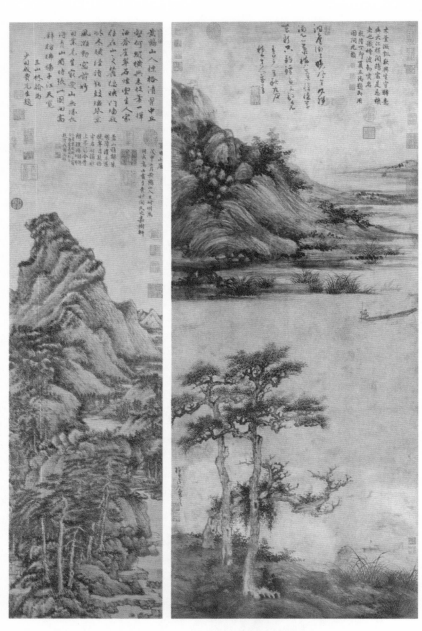

● 元 王蒙 夏日山居圖　　● 元 吳鎮 洞庭漁隱圖

陶瓷

　　元代，瓷器都是有圖案的了。今天我們十分熟悉的青花瓷，就是元代開始興起的。

　　青花瓷，是白地藍花的瓷器。工匠們用一種礦物顏料，在白泥上繪畫，再罩上一層透明釉，然後高溫燒啊燒，就成了。

　　元代人喜歡青花圖案，可能與蒙古人崇尚青色、白色有關。

　　元代的瓷器造型大多鈍重稚拙，尤其是日常生活中常用的罎、罐、瓶、壺及盤、碗等，有些相當大，特別有蒙古民族的豪放勁兒。

● 元　青花花卉纏枝
　牡丹紋大梅瓶

● 元 青花纏枝牡丹
　紋大玉壺春瓶

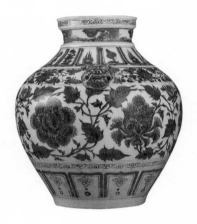

● 元 青花纏枝牡丹
　紋獸耳罐

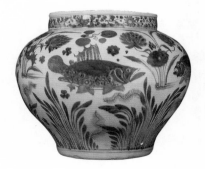

● 元 青花魚藻蓮花
　紋罐

"元四家"的自由

這四個人吧，畫畫就是畫畫，不為名，不為利，畫了就送朋友，這境界，就是自由。

就是說，他們想畫
什麼就畫什麼嗎？

Ｙｅｓ！恭喜你，答
對了。比如說，黃
公望畫《富春山居
圖》，隨身就帶著這
畫，坐在船上，看到
好景色，就畫上一
筆，畫了好多年呢。

那就一定
能畫得好
嗎？

明

1368—1644

藝術代表：繪畫　陶瓷　家具　竹刻　版畫　江南園林

明代是一個充滿了活力的時代，國力強大，但對擴張領土毫無興趣。皇帝派鄭和帶領船隊七次到東南亞、印度洋一帶巡遊，不是為了征服鄰國，而是為了睦鄰友好，開闢通商之道。明代商業發展，城市生活很豐富，藝術產品可以自由買賣。

藝術史判斷

山水畫越來越精緻。

大寫意花鳥是真正的創新。

人物畫走向民間。

日常生活用品充滿了藝術色彩。

江南園林成為中國建築文化的傑出代表。

繪畫

　　明代以前，一提山水畫，我們會想起單個畫家：董源、范寬、馬遠、趙孟頫、黃公望……每個人都有著鮮明的風格，都自成一家。但到了明代，我們發現，山水畫有了派別。這說明什麼呢？說明畫畫的人越來越多了，一群人都畫相同的風格，有老師，有弟子，當然就能成派別了。明代最有名的是"吳門畫派""松江畫派"，都集中於蘇州一帶。"吳門畫派"最有名的是沈周、文徵明、祝枝山和唐寅。

　　明代不僅形成了各種畫派，還出現了畫壇盟主，董其昌就是這樣一位盟主。此人詩、書、畫均好，官做得大，還收藏了大量古代書畫，鑒賞力很高，這樣豐厚的文化功底，讓他說起話來特別理直氣壯。他自作主張，將山水畫分成了"南宗"和"北宗"。"南"和"北"不指地域，指的是風格，"南宗"是那種畫得很自由的畫，不一定有功力，但一定要有個性；"北宗"指畫很精細，但沒什麼個性的山水畫。董其昌力推"南

宗"，瞧不大起"北宗"。因為董其昌太有名，他的這種分法，今天還被拿來說事。其實，這種分法並不科學，有好多繪畫大家，是很難把他歸為"南宗"或"北宗"的。

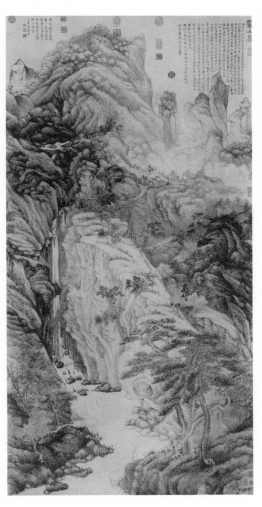

● 明 沈周 廬山高

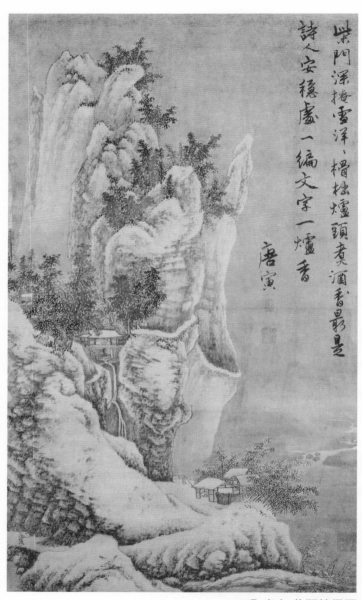

柴門深掩雪洋洋，榾柮爐頭煮酒香最是

詩人安穩處一編文字一爐香

唐寅

● 明 唐寅 柴門掩雪圖

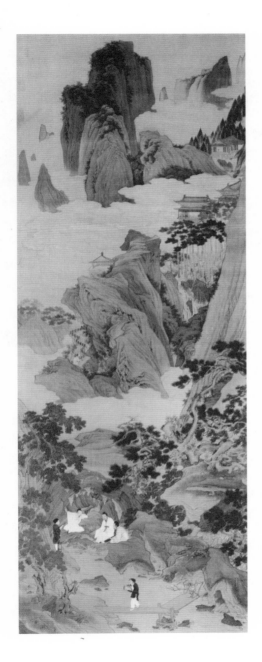

● 明 仇英 桃園仙境圖

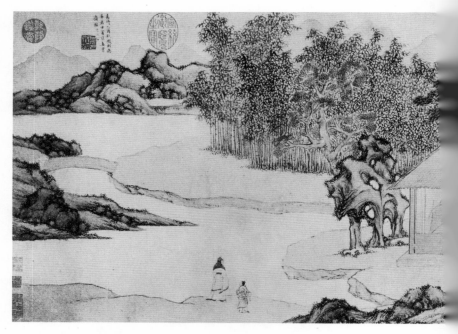

● 明 文徵明 真賞齋圖

　　明代人畫山水，都學"元四家"，但
是"元四家"是真正生活在山水之間的，他
們畫的是自己看到的山水。明代畫家大都生
活在城市裏，他們畫山水，只能去想像和模
仿。技法上確實很成熟，但畫的意境和創造
性就不如"元四家"了。

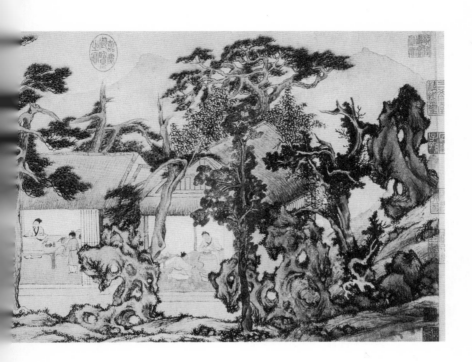

徐渭的創新：大寫意

　　徐渭，字文長，因家中植有青藤，故又自號"青藤居士"。這是一個奇人。徐渭文章寫得好，還能創作戲劇，書法、繪畫無一不佳，而且還有軍事才能，他做過高官的助手，參與了平定東南沿海倭寇的戰爭，表現出了卓越的才幹。但高官下台入獄，他也受到牽連，在極度絕望的心情中，他數次自殺，後來竟然誤殺了自己的妻子，坐了七年牢。出獄後，他以賣畫為生，最後貧病交加，倒斃街頭。徐渭的經歷，有些像法國畫家梵高。上天帶給了他們無盡的痛苦，卻也給了他們常人難以企及的才華。

　　徐渭的行草，恣肆縱橫，被譽為書法界的"俠客"。

　　徐渭的"大寫意"花鳥畫，是開創性的。徐渭之前，文人們用水墨畫梅、蘭、竹、菊等花鳥畫，目的是寄託情懷，這叫做"寫意"，其中的"意"主要是清高和風雅的情懷，這類寫意花鳥畫，墨色和線條都比較規矩。但到了徐渭這裏，墨色看上去是多麼酣暢淋漓啊，就像是潑到了紙上，但再細看，乾墨、濕墨、濃墨、淡墨，每種墨色

的運用又那麼出神入化。畫家坎坷不幸的遭遇，狂放不羈的性格，獨步一世的才華，似乎只有噴灑而出的墨色，才能真正消化得了。這種畫法跟以前文人們那種清淡風雅的 "寫意" 相比，顯得無比狂放，所以被稱為 "大寫意"。這是徐渭的獨創，看上去無比自由和任性，但沒有好的文化修養、深厚的書法功底和獨特的個性，只能畫出一個個墨團。

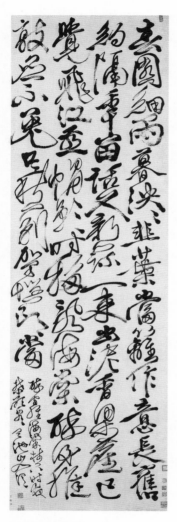

● **明 徐渭 詩**

行草軸："春園細雨暮泱泱，韭
葉當籬作意長，舊約隔年留話
久，新蔬一束出泥香。梁塵已覺
飛江燕，帽影時移亂海棠。醉後
推敲應不免，只愁別駕惱郎當。"

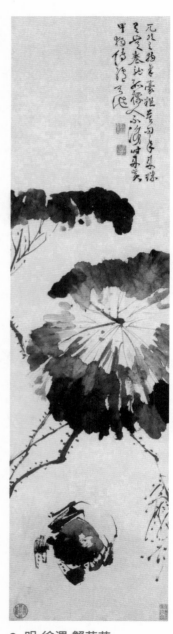

● **明 徐渭 蟹荷花**

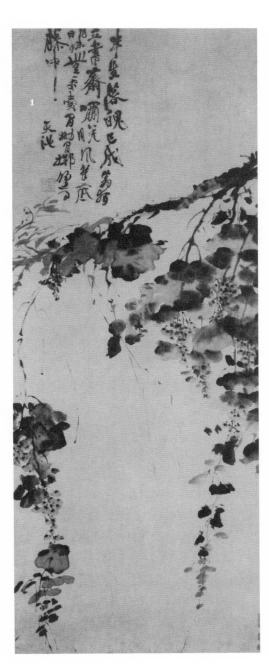

1

● **明 徐渭 墨葡萄圖**

他自己養的葡萄,簡
單幾筆,就抓住了它
們的神韻。

1- 徐渭自題詩:"半生
落魄已成翁,獨立書齋
嘯晚風。筆底明珠無處
賣,閒拋閒擲野藤中。"
"筆底明珠"指的就是
一粒粒晶瑩剔透的葡
萄,這是拿葡萄來比喻
自己呢。

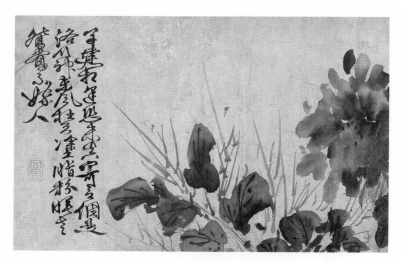

● 明 徐渭
水墨牡丹圖

　　徐渭的繪畫風格對後世產生了極大
影響。

　　鄭板橋就自稱是"青藤門下一走狗"。

　　齊白石曾表示，恨不能早生三百年，為
徐渭磨墨理紙，即使不被接納，也視為人生
快事。

陳洪綬的人物畫

　　明代，有一位著名的人物畫家——陳洪綬。陳洪綬，字章侯，號老蓮，後世常稱他"陳老蓮"。他畫的都是老百姓喜歡的故事和人物，比如《西廂記》。陳洪綬筆下的人物很誇張，但又各具神采。後世的許多連環畫，都能看出陳老蓮的影子。

● **明　陳洪綬　隱居
十六觀（之十六）**
人物的腦袋很大，五
官也很誇張。有人稱
陳洪綬的畫是變形人
物畫。

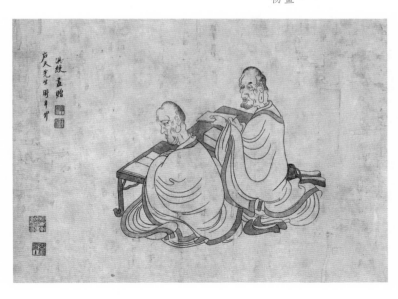

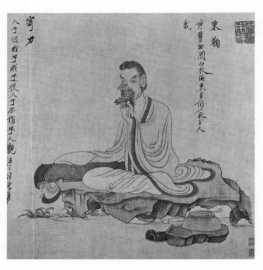

● 明 陳洪綬 歸去來
　圖（採菊）

陳洪綬畫的是東晉陶
淵明。陶淵明的琴沒
有弦，朋友聚會時，
陶淵明彈琴，當然發
不出聲音，但陶淵明
說：“但識琴中趣，
何勞弦上聲。”

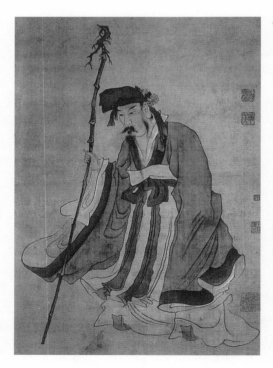

● 明 陳洪綬 簪花曳
　杖圖

陶瓷

　　明代進入了彩瓷的黃金時代。景德鎮成為中心。瓷器的顏色更為豐富了，如甜白、寶石紅、霽藍、嬌黃、孔雀綠等。最有特色的是青花瓷。明青花比元青花更為精緻。鄭和下西洋，對外貿易的主要產品就是青花瓷。

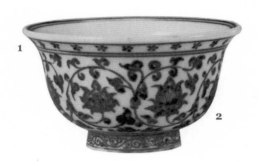

● **明 青花壓手杯**
1- 梅花 26 朵
2- 纏枝蓮 8 朵

● 明 青花壓手杯的
　杯心
1- 雙獅滾球

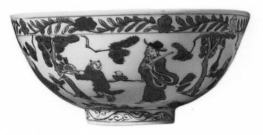

● 明 五彩內八吉祥
　龍紋外高仕圖碗

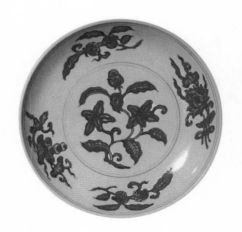

● 明 黃地青花花果
　紋盤

● 明 五彩鏤空雲鳳
　紋瓶

1- 如意頭圖案
2- "壽"
3- 蕉葉紋
4- 獅耳
5- 九隻鳳鳥飛翔於彩
雲間

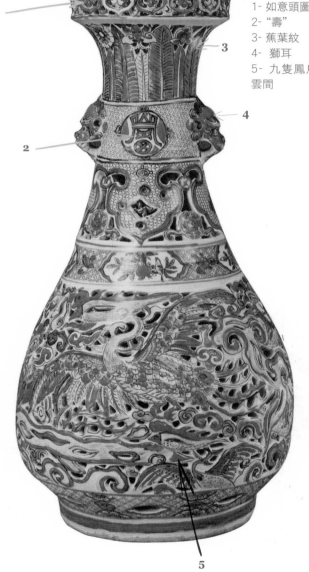

明式家具

　　明代，海上貿易比較發達，東南亞的好木材大量輸入，如黃花梨、紫檀、紅木等，這些木材質地堅硬，色澤紋理都很美，明代人的家具，大都保留了木材本身的質地之美，造型洗練優雅，比例勻稱，以直線為主，曲線為輔，家具整體看來挺拔秀麗、質樸而典雅。迄今仍被看作是中國家具的典範。

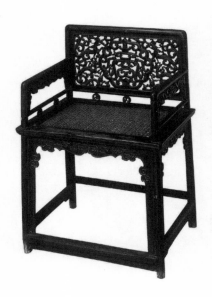

● 明　黃花梨透雕螭紋玫瑰椅

● 明 黃花梨浮雕螭
紋圈椅

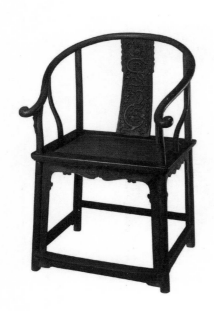

● 明 紫檀噴面式方桌

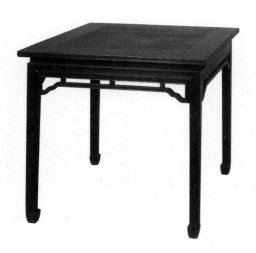

● 明 黃花梨帶門圍
架子床

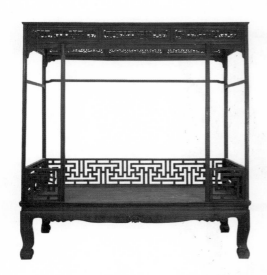

● 明 黑漆嵌螺鈿羅
漢床

螺鈿是螺殼與海貝磨
成的。

鑲嵌在家具上，做裝
飾品。

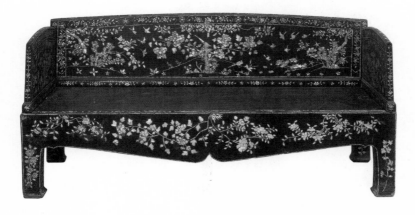

竹刻

明代的文人們喜歡在書房裏放一些小
擺設。江南竹多，就有人用竹子做出一些小
玩意兒，有些做得十分精緻，有了自己的風
格，形成了流派。

● 明 竹林七賢筆筒

● 明 竹雕八仙

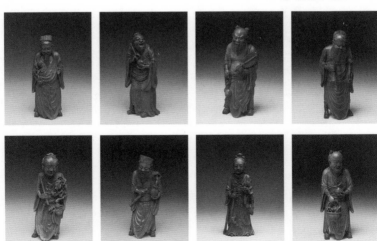

版畫

　　明末有一位出版家，叫胡正言，住在南京，窗前種了十餘杆翠竹，他就將自己的住處命名為"十竹齋"。他出版了好多書，最有名的是《十竹齋箋譜》和《十竹齋書畫譜》。這兩部書都是彩色版畫。《十竹齋書畫譜》可以用來做書畫教材。《十竹齋箋譜》很好玩，是印出來做信紙的。

● 明 十竹齋箋譜

● 明 十竹齋書畫譜

江南園林

　　明清時期，大量的官員、富商聚居在
蘇州、無錫、揚州，他們精心營造自己的住
宅，既可舒適地居住，又能時時觀賞美景。
這樣的居所，稱作"私家園林"。這些園林
的特徵是：青磚灰瓦，白牆褐柱，瑤樹綠
池。每個亭子、樓閣，每道門，每個迴廊，
每塊石頭，每棵花木，都經過了精心佈置。
園林主人將自己的居所做成了一幅水墨山
水畫。

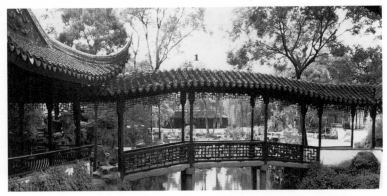

● 蘇州拙政園 "小
　飛虹"

朱欄小橋，像一條彩
虹。

1- 橋上的青瓦卷簷

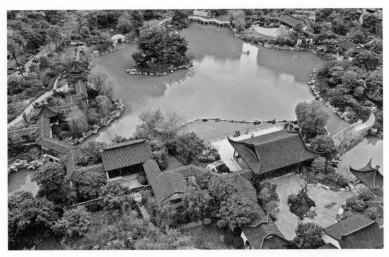

● 蘇州園林

疊石

　　江南園林裏有好多用石頭堆成的假山，
這稱作"疊石"。假山中，有彎曲的小路、
小橋、石洞等。疊石的最高境界是"重重疊
疊山，曲曲彎彎路，叮叮咚咚泉，高高下下
樹"。

● **無錫寄暢園"八
　音澗"**
假山中有一山澗，泉
水自澗底流過。

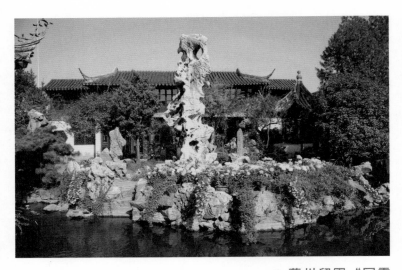

● 蘇州留園 "冠雲峰"

據說這是一塊北宋時期的太湖石。

借景

　　江南園林中，會用各種方式將周圍風景結合到建築中，讓風景成為建築的一部分。

● 揚州何園

● 蘇州拙政園 "別
　有洞天"

從兩個方向看過去，
風景是不一樣的。

● 蘇州獅子林 "探
　幽"海棠花門

那些石頭真的美嗎？

1 你覺得江南園林裏那些假山好看嗎？

　說實話，我沒看出好來。

5 是啊，批評的人就說他們是"炫富"。因為石頭貴，堆得越多，就表示錢越多。

　噢，堆那兒的是一堆錢啊。

2 咦，你還有點眼光呢。明代清代，都有人批評，說，這麼多石頭堆一塊兒，跟螞蟻窩似的，一點也不美。

嘻嘻，這就叫"英雄所見略同"！螞蟻窩？還挺像的呢。聽說，這些石頭都很貴呢。

4 所以，好貴的。可是也不美啊。

3 當然啦，要從水裏挖出來，然後，在石頭上面鑿窟窿，鑿完了，有的還要再把石頭放回水裏，過好多年再撈起來，做成假山。

什麼，什麼？過好多年再撈？這得多花工夫啊。

清

1636—1911

藝術代表：繪畫　篆刻　故宮　陶瓷　玉器　百寶嵌盒

這二百多年，滿族人是統治者，但和元代的統治者不同，清代統治者極喜歡華夏文化，並且極力推崇古代，康熙、雍正、乾隆三朝，國力最為強盛，文化也最為豐富。清代，常被人稱作"古典文化的集大成時代"。

藝術史判斷

山水畫已十分成熟，但太講究傳統和模
式，失去了活力。

印章不僅是書畫作品上不可缺少的一部
分，而且本身就是藝術。

故宮是中國建築的範本。

各種類型的工藝品都走向頂峰。

繪畫

清初有四位姓王的畫家，被稱為 "四王"，他們頗受上層社會器重，畫風也很一致。"四王" 的山水畫得典雅工整，延續了宋元明三代山水畫的傳統。但是，就因為太傳統，太典雅，也就失去了活潑的生命力。真正讓我們記住的清代畫家，恰恰是那些當時不那麼受重視的 "另類"，如朱耷、石濤、龔賢、"揚州八怪" 等。

"八大山人" 朱耷

"八大山人"，真名叫朱耷。朱耷的一生落差巨大、坎坷悲涼。他是明代皇室子孫，19 歲那年，明朝滅亡，為了活命，朱耷削髮為僧。由於長期壓抑，五十多歲時，他突然發了瘋。病症後來雖有所緩和，但他的日常行為依然狂態迭出。朱耷酒量不大，但極喜歡喝，只要有人邀他，不管是窮人、屠戶還是市井閒人，他都跟人家推杯把盞，一醉方休，醉後即潑墨作畫，不管什麼人要，隨

手就給。有人給酬金，他就收著，不給，他
也無所謂。朱耷用過很多別號，如雪个、个
山、人屋、驢漢等，大約在 60 歲左右，朱
耷的情緒開始趨向平靜，並正式以"八大山
人"為號，自此一直到他 80 歲去世，都用
此號。

　　國破家亡的悲痛，都被朱耷放到了畫
中。他筆下的花鳥像人一樣有性格。魚和鳥
常常"白眼向人"，魚、鳥的眼睛有的畫成
方形，有的眼球緊靠著眼眶。鳥大都弓背縮
頸，白眼向天，充滿了狐疑與警覺。多數畫
面上只有一隻鳥，或一足獨立，或笨拙地棲
息於枝頭，看上去倔強而孤傲。它們都是朱
耷孤寂痛苦的心靈寫照。所有這些形象都用
最簡省的筆墨畫出，造型雖然誇張，形象卻
極為準確精練，真正是"前無古人"。

● 清 八大山人 山水
小品

● 清 八大山人 花鳥
小品

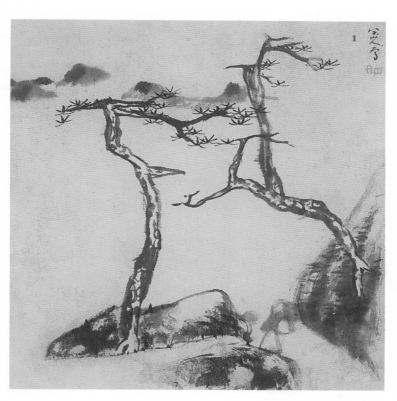

● 清 八大山人 山水
小品

1- 八大山人 —— 看上
去好像 "哭之笑之"

● 清 八大山人 冊頁

石濤

石濤，本姓朱，跟朱耷一樣，都是明代皇室後裔。明亡的時候，他只有 4 歲，國破家亡的體會不如朱耷那麼深。他後來為活命，也做了和尚，出家後法名原濟，字石濤。跟朱耷一樣，石濤也有很多別號，如苦瓜和尚、大滌子、印根、石道人、瞎尊者等，但“石濤”這個名字最流行。

石濤後來還了俗，住在揚州，賣畫為生，弟子很多。

石濤畫山水，跟傳統山水畫很不一樣。他打定主意：古人技法可學，但畫成啥樣，那完全得自己說了算。

石濤的山水畫，不拘法度，縱橫大氣，充滿了野性。

石濤有句名言——“搜盡奇峰打草稿”，說自己看遍了所有山峰，再畫山峰時，山川之精神已盡在腦中。石濤敢說這話，因為他有這資本。他畫的山峰，遠看是奇峰，近看是無數糾纏在一起的線，再細看，那些線就如活了一樣，充滿了魅力，這種畫法，前人誰也沒見過，但又覺得前人的精華都在那裏了。

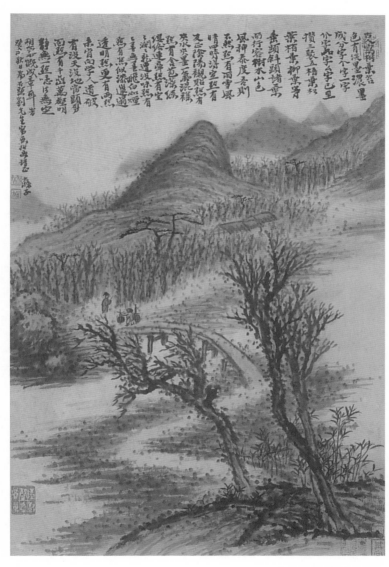

● 清 石濤 山水 冊頁

　　看石濤畫的這些山、水、樹，跟前人都
不一樣，都很 "石濤"。

　　這幅畫或被稱作 "洞岩齧屋圖"，或被
稱作 "危岩讀書圖"。這樣盤屈的線條，頗
具抽象色彩。

● 清 石濤 山水 冊頁
1- 屋中書生在對窗讀書

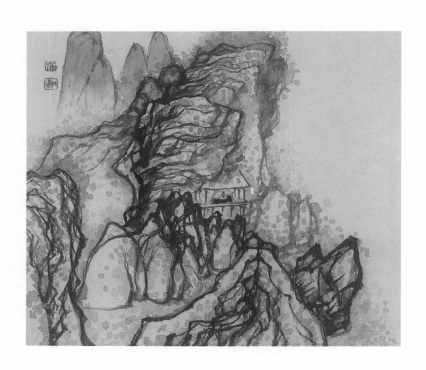

● 清 石濤 山水 冊頁

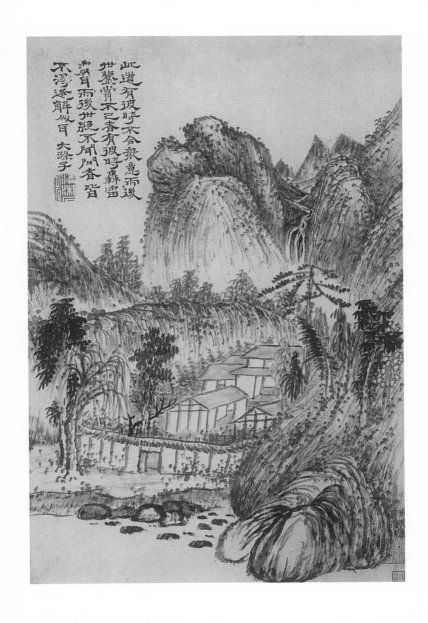

揚州畫派

在清代，出現了歷史上第一個職業畫家團體。這些畫家來自天南海北，都集中在揚州，被稱為"揚州畫派"。揚州商業發達，有錢的人多，買畫的人多。這些畫家的水平並不太高，但繪畫的題材特別豐富，因為買畫的人有各種需求。比如有的要買畫來祝壽，就畫八仙、鶴、桃等；有的喜歡風雅，就畫梅蘭竹菊；有的偏愛鬼啊神啊，就畫鬼怪。反正，顧客喜歡什麼，就畫什麼。這些畫家裏有些人風格十分獨特，被稱為"揚州八怪"。

其實"揚州八怪"不一定是八個人，只表示約數。這裏面，最有名的如汪士慎畫梅蘭；黃慎畫"八仙"；羅聘畫鬼；鄭板橋畫竹以及金農的書法等。

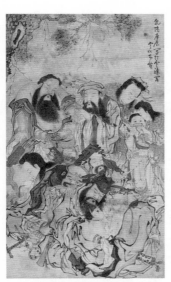

● 清 黃慎 八仙圖

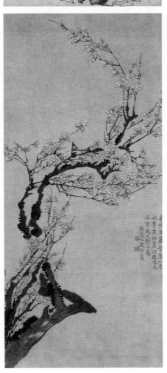

● 清 汪士慎 梅花圖

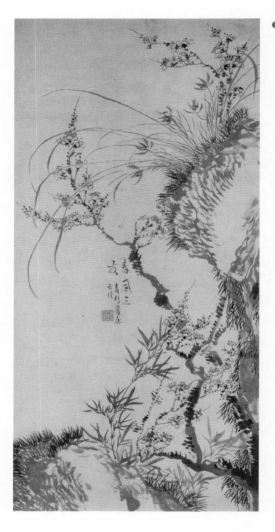

● 清 汪士慎 春風三
友圖

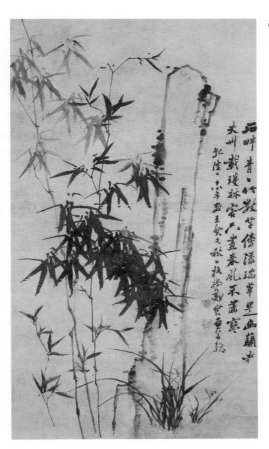

● 清 鄭板橋 竹石幽
蘭圖

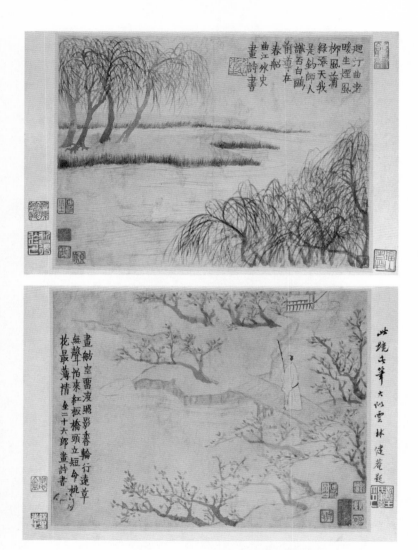

● 清 金農 人物山水圖

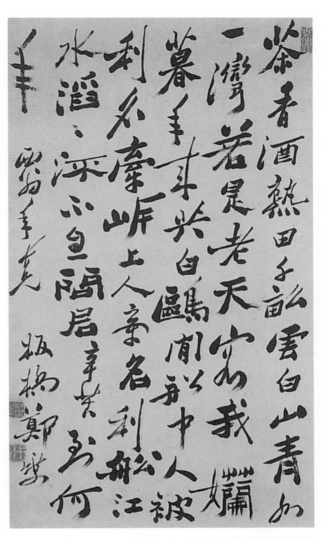

● 清 鄭板橋 書法

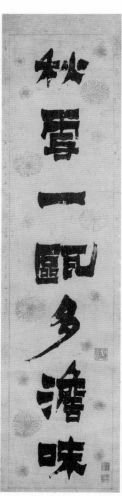

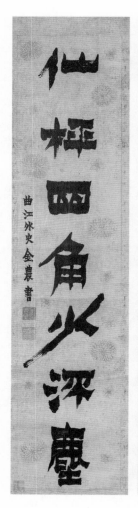

金農自創了一種書法
怪體，他將毛筆的尖
端剪去，用平頭書
寫，效果如同漆帚刷
出來一般，人們因而
稱之為「漆書」。

篆刻

　　見過印章嗎？刻印章的方式叫"篆刻"。"篆"指書法中的篆體，印章多用篆體來刻，所以叫"篆刻"。篆體字特別難認，因為它十分古老，印章的歷史也十分古老，春秋戰國時期就有了。

　　在古代，印章是重要的憑證。寫信要用，做買賣要用，官員如果沒有印章，怎麼表明身份呢？皇帝的國璽更是最重要的印章。

　　宋元以後，文人畫盛行，文人們在畫上題寫詩句，再蓋上自己的印章，紅色的印，在畫面上很好看，印章也就逐漸成了書畫中不可或缺的部分。印章本來是用銅、玉等材料製成的，但元代開始，文人們開始用石頭刻印章，石頭很容易找到，刻印的人就越來越多。到明清，篆刻就成了一種藝術。小小的印章上，字體的選擇，字與字、行與行之間怎樣佈置，都很講究。不光要刻名號，文人們還喜歡在印章上刻一些很雅致、很特別的語句，如"放情詩酒""沽酒聽漁歌""聽

鸘深處""漁煙鷗雨""樹影搖窗"等，印文
本身也充滿了情趣。

在清代，丁敬、鄧石如、吳昌碩這三人
的篆刻最為有名，對後世的影響也最大。

● 清 鄧石如
　"完白山人"印

● 清 丁敬"豆花邨
　裏草蟲啼"邊款

● 清 吳昌碩"山陰
　沈慶齡印信長壽"
　印及邊款

● 清 吳昌碩"傳樸
　堂"印及邊款

故宮

今天的故宮和北京城，是明代永樂皇帝建造的。故宮當時叫做"紫禁城"。"紫"指"紫微垣"，中國古代認為，天的正中有"紫微垣"（即北極星），是天帝居住的地方，皇帝是天之子，與之對應，天子居住的宮殿應該是地上的"紫微垣"。為何稱"紫禁城"呢？因為天子的宮殿，禁止普通人進入。明、清兩代，491 年裏，共有 24 位皇帝在這裏居住。這中間，故宮整修過好多次，才成了今天這個樣子。

今天我們看故宮，覺得它很宏偉，其實，它不如元代的故宮大，更比不上唐代的長安皇宮。但元代也罷，唐代也罷，今天都看不到了，只有明清故宮還在眼前，它就成了世界上現存規模最大、保存最為完整的木質結構宮殿建築群。

故宮最傑出的是其色彩和氣勢。黃琉璃瓦、紅牆、綠樹，外圍環繞著寬寬的護城河，藍天下，北京城灰色的民居中，故宮顯得色彩明麗，氣勢恢宏。

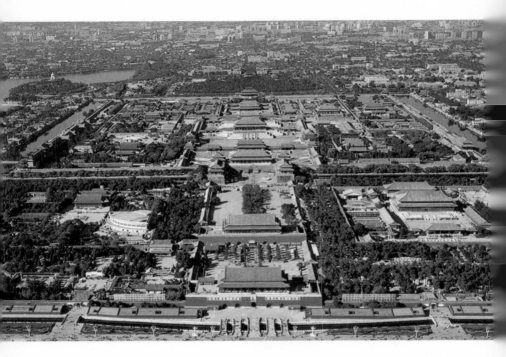

● 故宮

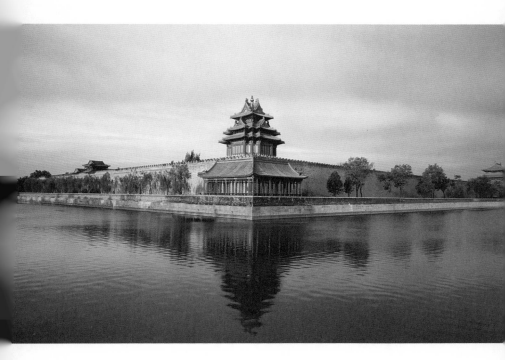

圍牆高 10 米，護城河寬 52 米。

陶瓷

　　單色、彩色、繪圖，各種造型，幾乎沒有哪種瓷器，清代人不能做。最能看出工夫來的就是這個大瓶。

　　粉彩是清代獨創。這種瓷器使用了一種特別的材料，還在顏料中加入了鉛粉。色調上顯得淡雅柔和、層次豐富。花卉或人物的面部能夠顯出陰暗濃淡的區別。粉彩瓷有的很薄，如蛋殼一般，光照之下，圖案鮮潤清晰，晶瑩透明。

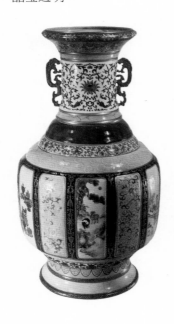

● **清 各色釉大瓶**

高 86.4 厘米，收藏在故宮博物院，是最大的一件瓷器。

這個瓶子可以稱為 "陶瓷工藝大全"。

瓶身上有十幾種顏色和圖案，瓷器發展中所有出現過的技藝幾乎都用到了。

有青花、斗彩、粉彩等各種彩瓷。

仿製了宋代汝窯、哥窯、鈞窯等的顏色和特點。

這麼複雜的花色和圖案，是一次燒成的！

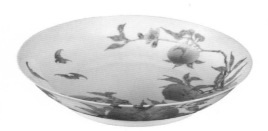

● 清 粉彩八桃過枝
　紋瓷盤

● 清 豇豆紅太白
　瓷尊

這個造型據說很像李
白的酒罈子，所以叫
做 "太白瓷尊"。"豇
豆紅" 是一種很特別
的紅色，鮮亮柔嫩，
像豇豆。製作工藝十
分複雜，要用細竹管
蒙上細紗布，再蘸釉
汁，吹到器物坯體
上，每層都要吹得很
薄，要吹數十層。

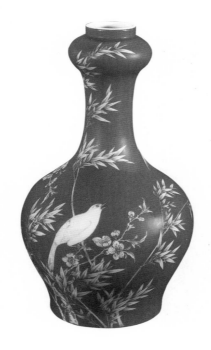

● 清 珊瑚釉粉彩花
　鳥紋瓷瓶

玉器

清代皇宮中有專門做玉器的作坊——"玉作"，高手雲集。遇有大件器物，還要請外地的工匠協作。《大禹治水圖》玉山，就是由"玉作"的玉匠做成一部分，再由官府僱了不少蘇州、揚州的玉匠集體製作完成的。這塊山峰似的玉，出在新疆，光開採就用了十年，再從新疆運到北京，用了三年，刻成用了七年。

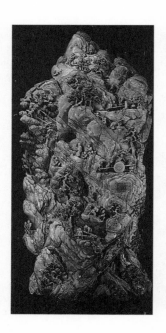

● **清　大禹治水圖玉山**

在故宮的"珍寶館"能看到它。巨大的一塊玉，高 2 米多，重 5 噸多。雕刻的是大禹治水的故事。

百寶嵌盒

　　"百寶嵌" 是一種工藝，在器具上鑲嵌很多種寶物。這些寶物包括寶石、金、銀、珍珠、珊瑚、翡翠、水晶、象牙、螺鈿等等，不一定是一百種，但一定要多。明代就有這種做法了，清代做得最為精緻。這種方法一般用在桌子、椅子、茶具、盒子等家具上面，充分發揮了這些寶物自身的質地美。

● **清　百寶嵌花果紫檀盒**

這是一個盛東西的果盒吧。

1- 紅果用紅瑪瑙
2- 菊葉用孔雀石
3- 藕身用白玉
4- 露孔處用螺鈿
5- 蓮蓬用綠玉

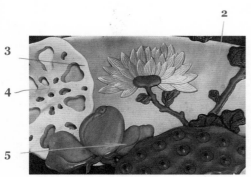

碑學和帖學

在碑上刻字，早在秦漢的時候就有了，可是，非常熱情地學習碑上的字，清代才開始呢，清代人特別喜歡魏碑。

魏碑？我知道，我知道，電腦裏有這個字體呢。我還以為是姓魏的人寫的呢。

哈哈，你還真能瞎猜！那是北**魏**時候立的碑。

噢，那為啥只有**魏**碑，沒有唐碑、宋碑呢？

責任編輯　　　許正旺

書籍設計　　　任媛媛

書　　名　　**圖解傳統藝術入門〔五代—清〕**

著　　者　　陳靜

插　　畫　　安妮

出　　版　　三聯書店（香港）有限公司

香港北角英皇道 499 號北角工業大廈 20 樓

Joint Publishing (H.K.) Co., Ltd.

20/F., North Point Industrial Building,

499 King's Road, North Point, Hong Kong

香港發行　　香港聯合書刊物流有限公司

香港新界大埔汀麗路 36 號 3 字樓

印　　刷　　美雅印刷製本有限公司

香港九龍觀塘榮業街 6 號 4 樓 A 室

版　　次　　2020 年 1 月香港第一版第一次印刷

規　　格　　大 32 開（140 × 210 mm）168 面

國際書號　　ISBN 978-962-04-4549-1